朱鈞珍・編著

曲水流觴

目 錄

序

園 林 文 化 與 文 化 園 林

　　文化，是一種社會意識形態，也是一種歷史現象。文化具有階級性、民族性，也具有歷史的延續性，不僅是社會政治、經濟發展的反映。

　　從中國園林的發展來看，園林也是與當時社會意識形態相適應的一種實體，不同時代的園林，反映出不同的文化形式與內容。在長達三千年的園林發展中，尤以我國唐代（618 — 907 年）山水文學的興旺發達以及文人士大夫們對風景園林的建設，最能反映出中國的園林文化，因而開始萌發了編寫中國園林文化作品的構想，而這種園林的文化內涵，大多直接由文人們自己設計建造，故亦可稱為文人園林。

　　如唐代宰相李德裕的平泉山莊、詩人白居易的廬山草堂、王維的輞川別業、杜甫的浣花溪草堂，以至柳宗元在《永州八記》中所描述的自然風景園林等等，多是將他們的美學觀感與鑒賞和文學的底蘊以及對人生哲理的體驗、感懷等融入園林，而逐步形成一種文化園林。

文化園林的內容和形式是極為豐富多樣的，不僅有縱向的反映不同時代文化形態的特色，還有反映不同地域（如南、北方的生態文化），不同民族（如少數民族與漢族以及東方、西方等）橫向的文化形態的園林特色。這種縱橫交錯、複雜多樣，有著深厚文化積澱基礎的文化園林就隨著時代變化的進程而擴大發展起來。

　　進入廿一世紀之後，我國與外國的交往愈來愈頻繁，涉及的面也愈來愈廣泛。中國的社會與文化，受到來自國外的不同文化形態的影響與衝擊，一時間，一種「舶來文化」在中國園林文化的發展中滋生、蔓延起來。這些現象使我更加意識到中國必須有自己文化特色的園林，才不負「中國為世界園林之母」的光榮稱號。

　　一種文化的休閒活動在時空及社會、經濟等激烈的變化中，必然要求產生與之相適應的嶄新的文化內容與表現形式的園林，既不要排斥適合於中國的外來文化形態，也要傳承中國固有的優秀文化形態，而更重要的是立足於本國本土悠久歷史的園林文化，尋找中國園林文化的根，也期望從已產生或尚處於萌芽狀態的文化園林實踐中，去總結點點滴滴的經驗，從研究中外園林文化的理論中，去探索、追尋園林文化的一得之見，也是從反省歷史中去開拓一種新視野，以期作為廿一世紀文化園林創作的一點參考。

　　本書編寫的目的在於普及，並嘗試尋找貫徹中華民族傳統園林中的文化意蘊與精髓，尤側重於可持續發展的技藝。老子云：「圖難於其易，為大於其細。」一點一滴的文化表現，一時一刻的文化啟迪，都能產生一絲一片的作用，由點而線，而面，推及總體的園林文化景觀，見微知著，或能開啟一隅之愚，是所志也。

<div align="right">

朱鈞珍於粵園

2021 年 9 月

</div>

一

何 謂「曲 水 流 觴」

1.「曲水流觴」的淵源

「曲水流觴」是古代文人在風景園林中舉行的一種高雅的文化遊樂活動，就是在一條曲折而緩緩流動的溪水之上，浮以盛酒的小杯，小杯自由地隨著流動的溪水，時而浮游，時而稍許停歇。文人們則列坐於溪岸邊，待小杯稍停於其溪邊近處，該處列坐於其旁的文人，隨即拾起其杯，舉而飲之，並賦詩，或詞曲一首，如未能賦詩詞者，則罰酒數杯飲之。

溪水清淺而曲折，酒杯流速緩慢，動中有靜，故常為文人們所好，逐漸形成了一種儒雅而充滿逸趣的文化活動。

這種活動的場所，或為利用大自然中原有的小溪，或在私園中自設小溪，其長度由數十至數百米以上，寬度亦自便，以便於取放酒杯為定。在溪水兩旁，常設置參與者的坐歇點，如坐墩、小石台等，距溪稍遠處則設置休憩用的桌椅，放置酒具的台櫃、茶爐以及休息涼亭等，或以一片小竹林，或栽植大的庭蔭樹如桂花、香樟等，使之形成一個整體的靜雅境域。

2.何謂「觴」

「觴」是古代的一種酒杯。這種酒杯很特別，因為要使之在水上流動，所以，在古時也有稱之為「舟」或「羽觴」的。因為要在曲水上流動，又要從緩流中取出，原來的舟形不合適，後來經過研究，將這種觴改為橢圓形，其兩側添加小耳環，像長著兩個小翅膀，故稱為「羽觴」或「耳環」，以後「羽觴」流行，「舟」或「耳環」之稱就逐漸消失了。

從歷史的記載看，如漢賦中就有「顧左右兮和顏，酌羽觴兮銷憂」之句；晉代張華有詩云「羽觴波騰，品物備珍」之句；唐代詩人李白的《春夜宴桃李園序》中也有「開瓊筵以坐花，飛羽觴而醉月」之句，足見「羽觴」一詞已成為詩文中的常用詞。今日沿用的「曲水流觴」更因有這種特殊形式的酒杯，而益顯文化的氣息。

早在殷周時代（公元前 1600 年至公元前 256 年），民眾就有一種習俗活動，即是在每年農曆的三月上巳（即第三日）聚集於河溪的水邊沐浴嬉戲，以濯除身體的疾病或不吉祥之物的活動。這種活動被稱為「修褉」，是一種帶有宗教色彩的村野活動。

隨著時代的進步，這種活動本已逐漸衰落、消失。但在公元後二百餘年的晉代，卻在士大夫園林中以一種完全不同的形式與內容，改頭換面成為一種十分文雅的活動，一直流傳到我國最後的封建王朝 —— 清。

尤其感到詫異的是，筆者於 2008 年 4 月出差山東威海市時，竟在該市海濱博物館看到了一張漁民在灘頭海水曲流中沐浴洗濯的照片。

據云，該市漁民的這項活動，至今沿襲下來，不過是將男、女分別於不同日期進行的，頗有「修褉」遺風。

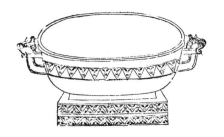
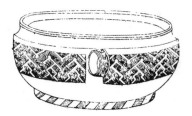

∿古代的「觴」

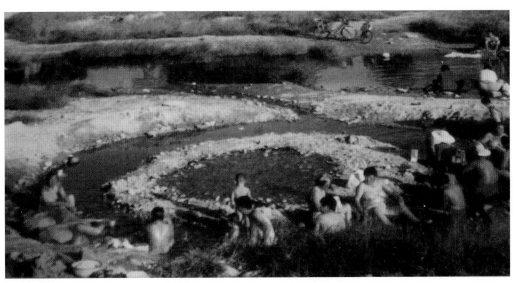

∿威海市漁民的「修禊」活動

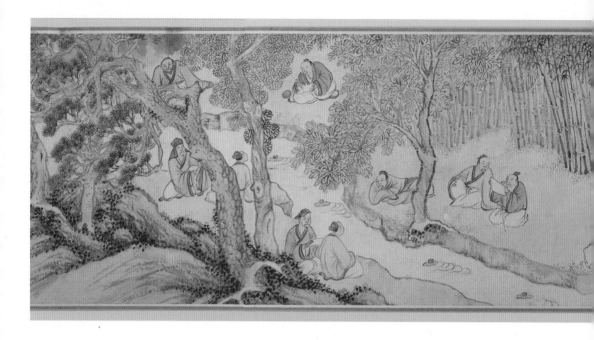

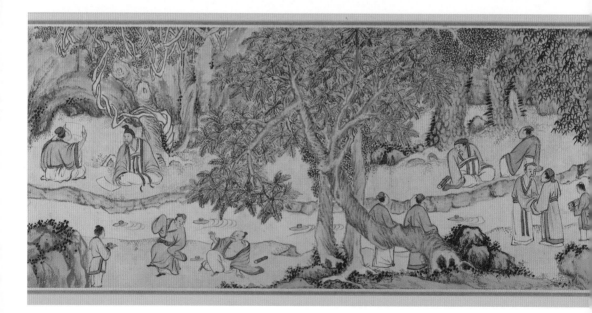

〰《蘭亭修禊圖》（局部），明錢穀繪，美國大都會藝術博物館藏

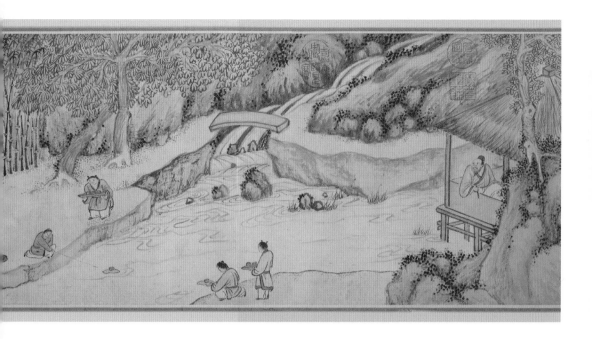

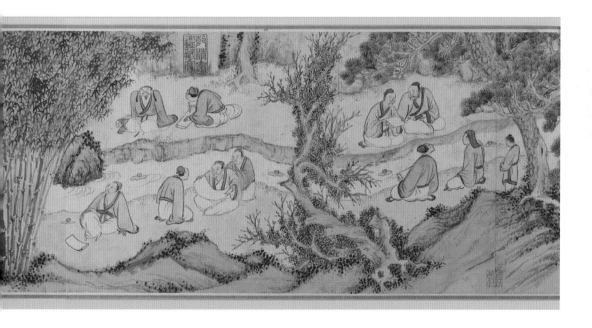

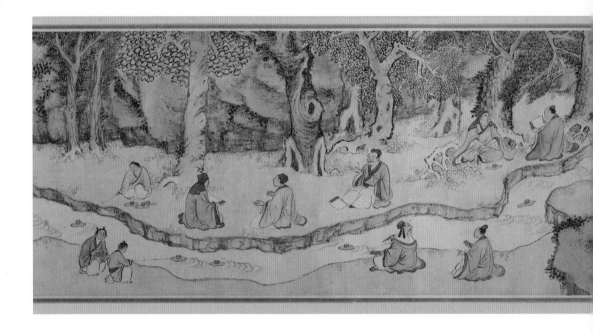

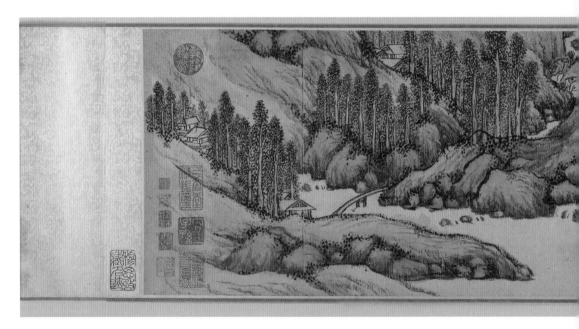

〰《蘭亭修禊圖》（局部），明錢穀繪，美國大都會藝術博物館藏

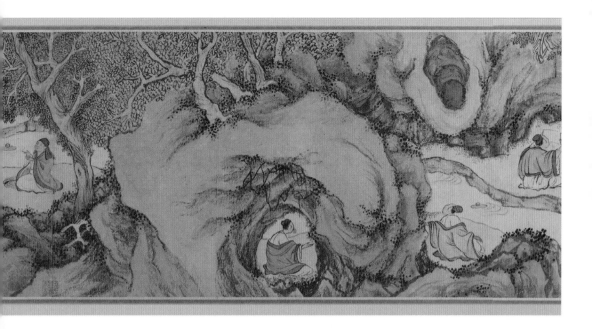

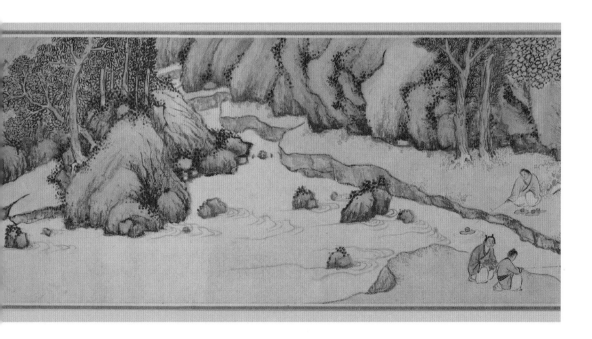

⌇《圓明園四十景圖詠》之「坐石臨流」

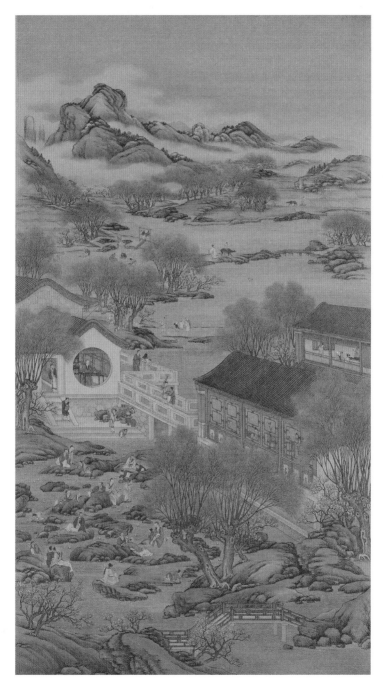

〰《十二月行樂圖》之「四月流觴」

二

有關「曲水流觴」的
歷史文獻

有關曲水流觴，北魏時的《洛陽伽藍記》中，曾有涉及，但在園林文獻記載的主要有以下三篇：

1. 晉代石崇的《金谷詩序》

原文如下：

余以元康六年（296年），從太僕卿出為使持節監青徐諸將軍，征虜將軍。有別廬在河南縣界金谷澗中，去城十里，或高或下，有清泉茂林，眾果、竹、柏、藥草之屬，有舍田十頃，羊二百口，雞豬、鵝鴨之類，莫不畢備。又有水碓、魚池、土窟，其為娛目歡心之物備矣。時征西大將軍祭酒王詡當還長安，余與眾賢共送往澗中，晝夜遊宴，屢遷其坐，或登高臨下，或列坐水濱。時琴、瑟、笙、筑，合載車中，道路並作；及往，令與鼓吹遞奏。遂各賦詩聽敍懷中，或不能者，罰酒三斗。感性命之不永，懼凋落之無期，具列時人官號、姓名、年紀，又寫詩著後。後之好事者，其覽之哉！凡三吳王師議郎關中侯始平武功蘇紹，字世嗣，年五十，為首。

（此序轉引自香港出版的《含英咀華》，亦見《上古三代秦漢三國六朝文全晉文》卷三十三，光緒二十年刻本。）

據云，此次石崇之雅集，是在他升官外遷上任前，朋友們在他家園林中的一次歡送樂宴。據《晉書》卷三十三《石崇傳》記載：「崇有別館在河陽之金谷，一名梓澤。送者傾都，帳飲於此焉。」這次飲宴，維持了幾天，最後完成了一本《金谷詩集》，此集由石崇作序，可惜此詩集已經失傳了。僅留有此詩集之序，仍可見他們當時進行流觴飲酒作樂「附庸風雅」的一個概況。

〰古畫中的崇山峻嶺

「曲水流觴」離不開美的境域，而此次金谷園的飲樂也正説明這是一次不同尋常的大雅集。而石崇（249 — 300 年）其人據云是一個從小就有勇有謀的人，原為西晉南皮（今河北）人，也從事掠奪客商致富，而且極好與別人鬥富，故他修的金谷園，自然就成為當時盛極一時的富豪私園了。

他的好友潘岳曾寫有詠金谷園，詩曰：

回溪縈曲阻，峻阪路威夷。
綠池泛淡淡，青柳何依依。
濫泉龍鱗瀾，激波連珠揮。

前庭樹沙棠，後園植烏裨。

靈園繁石榴，茂林列芳梨。

飲至臨華沼，遷坐登隆坻。

　　而石崇在自己寫的《思歸引序》中也亦有所表述：「余少有大志，誇邁流俗，弱冠登朝，歷位二十五年，五十以後去官，晚節更樂放逸，篤好林藪，遂肥遁於河陽別業，其制宅也，卻阻長堤，前臨清渠，百木幾於萬株，流水周於舍下。有觀閣池沼，多養魚鳥。家素習技，頗有秦趙之聲。出則以遊目弋釣為事，入則有琴書之娛。又好服食嚥氣，志在不朽，傲然有凌雲之操。」

　　金谷園的境域，為曲水流觴提供了很完美的條件，但隨著時代的流逝，到了五百餘年後的唐代，大詩人杜牧（802 — 825 年）所寫的《金谷園》詩則說：

繁華事散逐香塵，流水無情草自春。

日暮東風怨啼鳥，落花猶似墜樓人。

　　此詩寫了金谷園的荒廢，也寫了石崇愛妓綠珠殉情墜樓的故事。金谷園已經是完全湮沒，但豪華的金谷園開啟了流觴飲酒的「金谷酒數」之舉，卻仍然為後世「曲水流觴」活動所記憶。

2. 晉代王羲之的《蘭亭集序》

原文：

永和九年（353 年），歲在癸丑，暮春之初，會於會稽山陰之蘭亭，脩禊事也。群賢畢至，少長咸集。此地有崇山峻嶺，茂林脩竹，又有清流激湍，映帶左右，引以為流觴曲水，列坐其次。雖無絲竹管絃之盛，一觴一詠，亦足以暢敘幽情。

是日也，天朗氣清，惠風和暢。仰觀宇宙之大，俯察品類之盛，所以遊目騁懷，足以極視聽之娛，信可樂也。

夫人之相與，俯仰一世。或取諸懷抱，晤言一室之內；或因寄所託，放浪形骸之外。雖趣舍萬殊，靜躁不同，當其欣於所遇，暫得於己，快然自足，不知老之將至；及其所之既倦，情隨事遷，感慨係之矣。

向之所欣，俯仰之間，已為陳跡，猶不能不以之興懷，況修短隨化，終期於盡！古人云：「死生亦大矣。」豈不痛哉！

每覽昔人興感之由，若合一契，未嘗不臨文嗟悼，不能喻之於懷。固知一死生為虛誕，齊彭殤為妄作。後之視今，亦猶今之視昔，悲夫！故列敘時人，錄其所述，雖世殊事異，所以興懷，其致一也。後之覽者，亦將有感於斯文。

從上文可以看出，蘭亭的雅集首先是選擇了一個十分理想的時空條件，在那個天朗氣清、惠風和暢、雜花生樹、群鶯亂舞、萬物復甦、欣欣向榮的春天，又處在紹興西南蘭亭這個有崇山峻嶺、茂林修竹、清流激湍、映帶左右的靜雅的自然山林之間。這在客觀上就為此次雅集提供了一個最理想的空間環境，而此次集會又是由大書法家王羲之邀請的如謝安、孫悼等四十一人，其中多數是當時著

〰今日留存的紹興蘭亭

名的文化人。他們當時受老莊思想的影響，產生了一種玄學的思潮，嚮往隱逸、自由，嚮往大自然，甚至有些放浪形骸的情緒。因此，當接受到王羲之這位大書法家，又是官僚的邀請時，自是群賢畢至、少長咸集了，真是一大樂事！

這種情景由後來的明代永樂十五年（1417 年）的石刻「曲觴流水」圖卷中可見當時他們以文會友的盛況。這些文人們的表現是，或吟或詠，或醉或眠，或俯或仰，或起或坐，或撚鬚而笑，或放浪形骸，真是栩栩如生，曲盡其態。

會後，王羲之將他們所作詩共三十七首，彙編成集，他趁著微微的醉意，揮毫疾書，寫下了這篇被後人譽為「天下第一行書」的《蘭亭集序》一文。從此以後，王羲之本人被尊稱為「書聖」，蘭亭也就成為書法勝地，而「曲水流觴」也成為中國高雅文化活動歷史的高峰。

~~~王羲之書寫的《蘭亭集序》，號稱「天下第一行書」

永和九年歲在癸丑暮春之初會
于會稽山陰之蘭亭脩禊事
也群賢畢至少長咸集此地
有崇山峻領茂林脩竹又有清流激
湍暎帶左右引以為流觴曲水
列坐其次雖無絲竹管絃之
盛一觴一詠亦足以暢敘幽情
是日也天朗氣清惠風和暢仰
觀宇宙之大俯察品類之盛
所以遊目騁懷足以極視聽之
娛信可樂也夫人之相與俯仰
一世或取諸懷抱悟言一室之內
或因寄所託放浪形骸之外雖
趣舍萬殊靜躁不同當其欣
於所遇暫得於己快然自足不
知老之將至及其所之既惓情

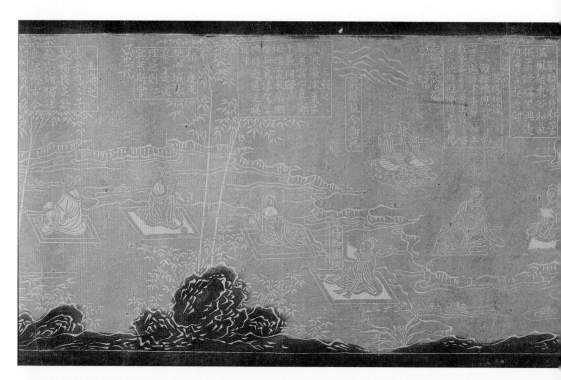

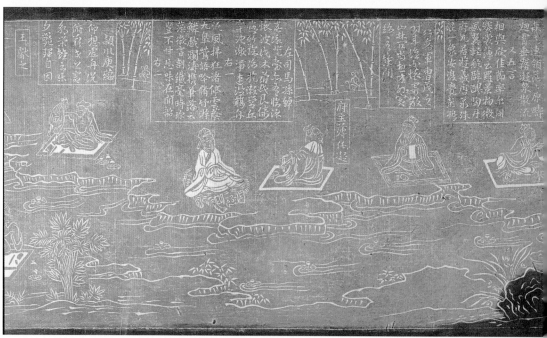

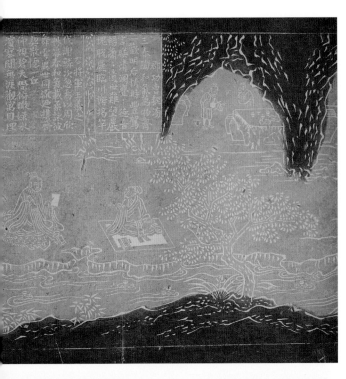

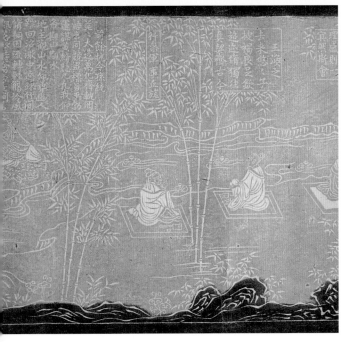

《蘭亭修禊圖》（局部），宋
李公麟繪，清乾隆時期拓本

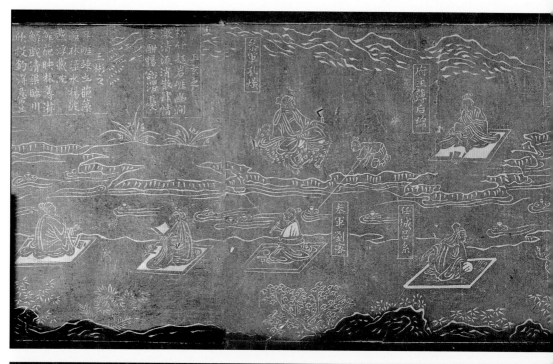

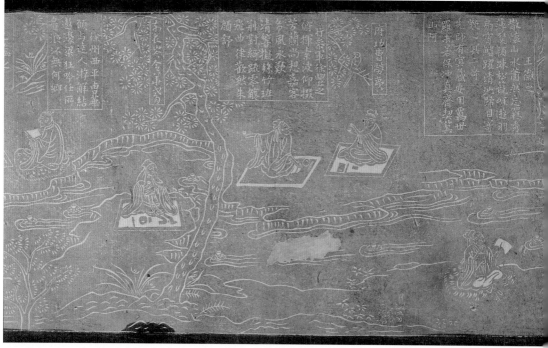

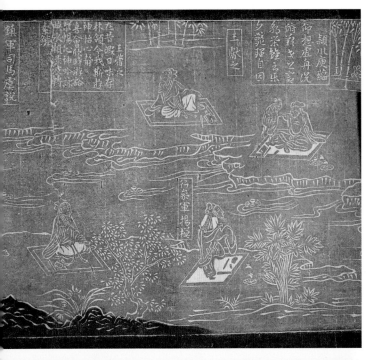

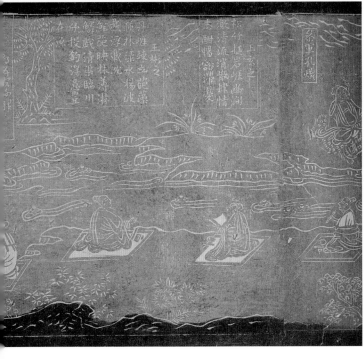

《蘭亭修禊圖》（局部），宋
李公麟繪，清乾隆時期拓本

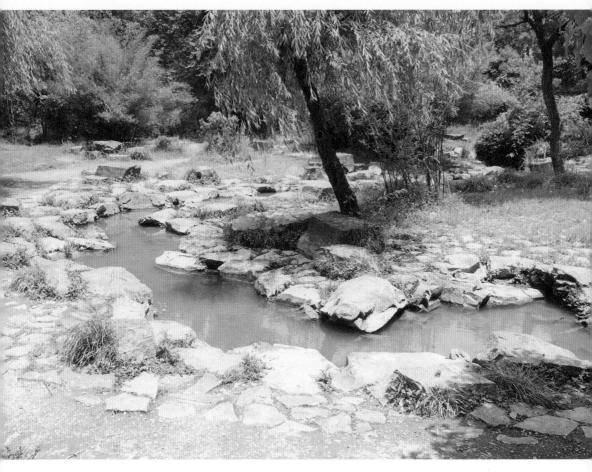

〰1980 年代的紹興蘭亭的溪流

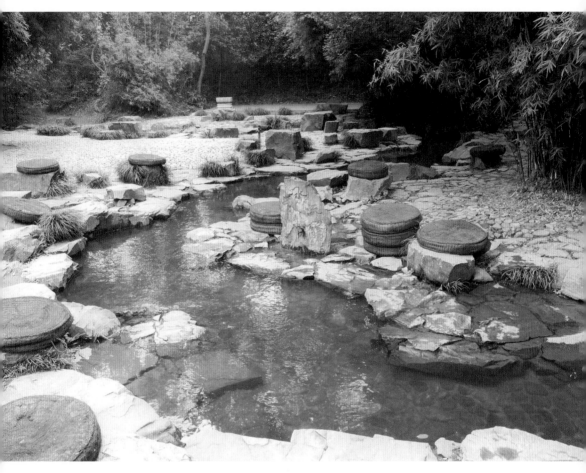

〰〰紹興蘭亭現在的曲水流觴處

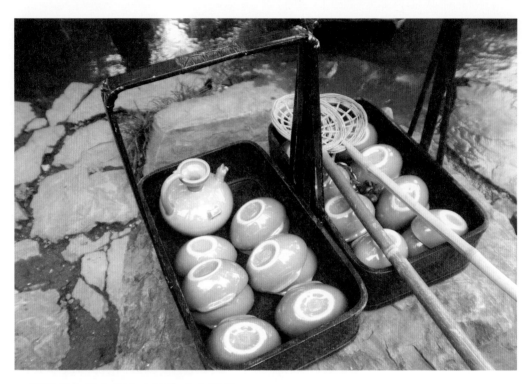

〰紹興蘭亭現在的曲水流觴處之酒具

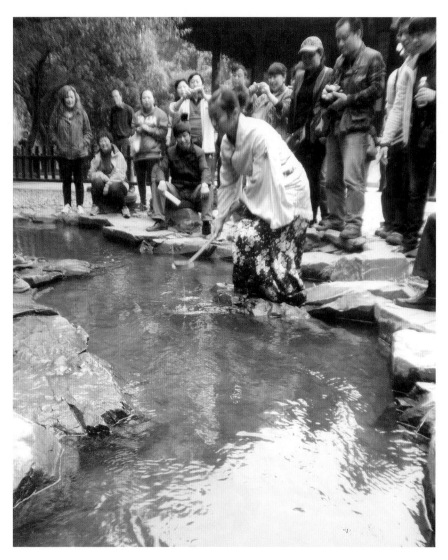

〰紹興蘭亭現在的曲水流觴處取杯之景

～1980年代的紹興蘭亭的鵝池

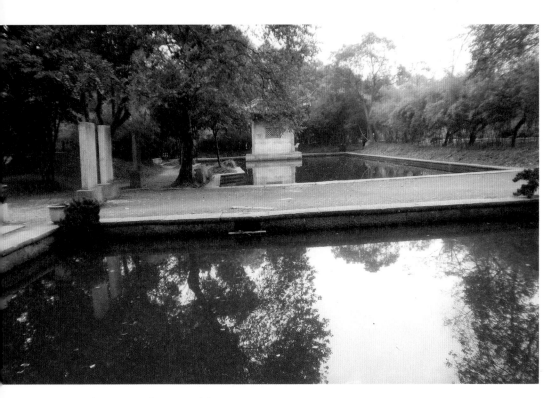

︿︿︿紹興蘭亭北面的「墨池」景觀

## 3. 唐代李白的《春夜宴桃李園序》

序文曰：

> 夫天地者，萬物之逆旅也；光陰者，百代之過客也，而浮生若夢，為歡幾何？古人秉燭夜遊，良有以也。況陽春召我以煙景，大塊假我以文章。會桃花之芳園，序天倫之樂事。羣季俊秀，皆為惠連；吾人詠歌，獨慚康樂。幽賞未已，高談轉清。開瓊筵以坐花，飛羽觴而醉月。不有佳詠，何伸雅懷？如詩不成，罰依金谷酒數。

這篇小小的短文，記述著因曲水流觴而慨歎著人生的苦短與歡樂，因樂而飲酒，因酒而為文，故曰「開瓊筵以坐花，飛羽觴而醉月」。一大樂事也。

以上三篇序文，給我們留下了關於曲水流觴美好的意境與文采，其中紹興的蘭亭，經過改造創作，更已成為今日蜚聲中外的中華書法勝地。每逢節假日都有「曲水流觴」活動，吸引普通遊客參與湊興。

春夜宴從弟桃花園序

夫天地者萬物之逆旅也光陰者百代之過客
也而浮生若夢爲歡幾何古人秉燭夜遊良有
以也況陽春召我以煙景大塊假我以文章會
桃花之芳園序天倫之樂事羣季俊秀皆爲惠
連吾人詠歌獨慙康樂幽賞未已高談轉清開
瓊筵以坐花飛羽觴而醉月不有佳詠何伸雅
懷如詩不成罰依金谷酒數

冬夜於隨州紫陽先生餐霞樓送煙子元
演隱仙城山序

吾與霞子元丹煙子元演氣激道合結神仙交
殊身同心誓老雲海不可奪也歷行天下周求

〰《李翰林全集》書影，唐李白著，明萬曆四十年劉世教刊本

# 三

歷史上留存的
「曲水流觴」的文物

我國是具有五千年歷史的文明古國，「曲水流觴」這種文化活動由遠古的民俗活動流傳而演變而來，到魏晉時代基本定型。至今也已有一千多年歷史，但經過長時間歷史的動亂或大自然的變化，已難以統計其實有的數字。筆者根據各種文獻記載，雖已找到有關的四十七處（見附錄），但其中頗具規模且具有代表性的「曲水流觴」文物主要有下面兩處。

## 1. 宜賓涪翁谷流杯池

　　涪翁谷流杯池，位於宜賓市區岷江段之西，仍保留了一處比較特殊而完整的流杯池，為宋代大文學家黃庭堅所建。距今已有九百餘年歷史，今仍保存，並已將此處擴大為流杯池公園。公園面積有 238.18 畝，今已成為 AAAA 級景區，又是宜賓市的古八景之一。園內有以涪翁署名的樓宇、溪流、洞穴等，整體環境為一下沉式的低谷，谷長約 30 米，高約 20 米，寬約 6 — 7 米不等。有大石高築如山，斷崖成隙的空間，高低錯落成一處低谷境域。更有水流之設，故成為「曲水流暢」之佳地。

　　黃庭堅（1045 — 1105 年）為北宋大儒，文學家，詩人，號涪翁。在宜賓做官時，他發現岷江之西有大柱名山，山南有岷江支流經溪谷，林茂深邃，引發他對紹興蘭亭曲水流觴之聯想而建此流杯池，並以自號涪翁為名。而另一解釋為此處原有名醫涪翁常來垂釣，故以其名紀念其功（依筆者查閱歷史文獻，仍屬黃庭堅以自號而名者較為確實）。

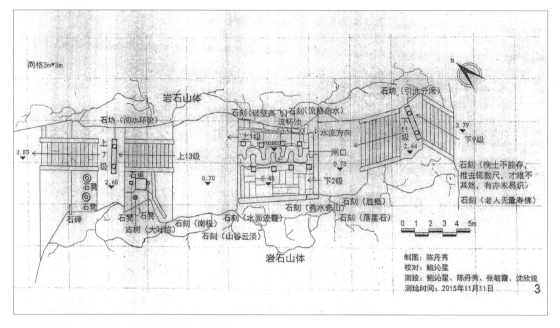

网格3m*3m

N

岩石山体

石坊（引池分席）

石坊（阅水环阶）

石刻（破壁高飞）　石刻（流觞曲水）
流杯池

水流方向

上
7
级

上13级

上1级

下
11
级

3.79

下9级

3.83

0.000

闸口

2.44

石凳

2.65

0.70

石桌

0.45

0.75

下2级

石刻（挽士不能存，
推去辄数尺，才难不
其然，有亦未易识）

石碑

石凳
古树
（大叶榕）

石凳
（南极）

石刻（秀水奇山）

石刻（胜概）

石刻（老人无量寿佛）

石刻（南极）

石刻（水面流霞）

石刻（落星石）

0 1 2 3 4 5m

石刻（山谷云淡）

岩石山体

制图：陈丹秀
校对：鲍沁星
测绘：鲍沁星、陈丹秀、张敏簪、沈欣悦
测绘时间：2015年11月11日

3

〰四川宜賓市涪翁谷流杯池平面圖

〰涪翁谷流杯池公園入口寫意圖（徐萍畫）

## 2. 桂林出土的「曲水流觴」石刻

2000 年 11 月 7 日在廣西桂林市正陽街進行步行街工程建設時，偶然發現一些石刻，經相關文物部門鑒定石刻的標記，確定為宋代「曲水流觴」遺物。石刻共有九塊，組合一起，對縫彌實，平面光滑，長 3.7 米，寬 3.1 米，厚度 0.49 米，重約 13 噸，石面鐫刻中心有對稱的曲線圖案，寓意為龜蛇，曲槽形似龍蛇蚪動，外表酷似龜背，合則為玄武，在曲槽內由南向北貫通，總長達 19.3 米，寬 0.19 米，深 0.16 米，南高北低，南端為進水的閘口，北端為出水口。

據考證，唐代初期，桂林城北的疊彩山前，已有引泉水建流杯池的記載。宋代的桂林，也是人文薈萃之地，當時的逍遙樓就是文人們觀江、詠宴的雅集之所。此次桂林挖掘出土的曲水流觴石刻，就是我國發現最早的一處較為完整的實物，十分珍貴。

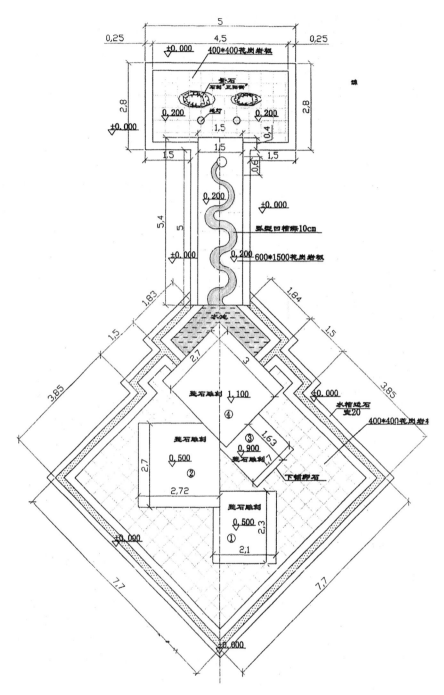

〜桂林南宋曲水流觴修復平面示意圖（桂林市園林局魏敏如工程師提供）

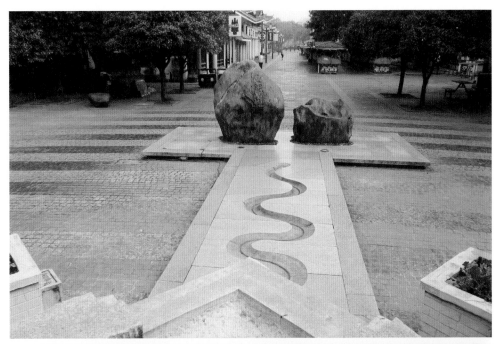

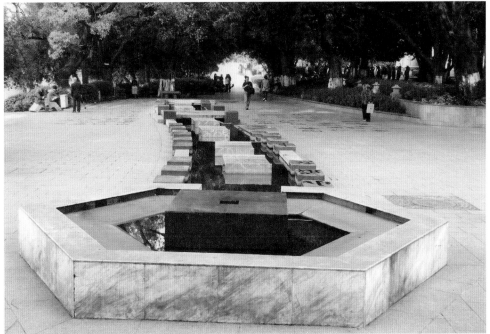

〰「曲水流觴」的「古今組合」

∼桂林市出土南宋的曲水流觴碑的位置

∼桂林曲水流觴碑記

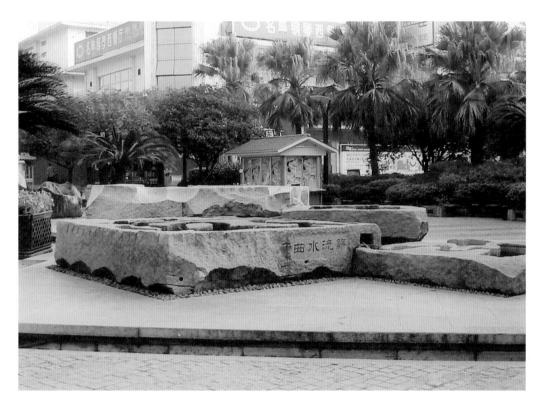

∿曲水流觴石碑的組合

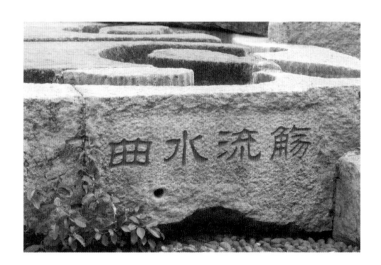

∿曲水流觴石碑

# 四

新建的
「曲水流觴」景點舉例

二十一世紀以來，各地的園林建設得到了迅猛的發展，同時更注意到如何從傳統園林中尋找或挖掘那些可持續發展的園林內容和形式。因此，「曲水流觴」就不斷地在全國各種風景園林中程度不同地修建起來。目前，稍具規模的有兩處：

## 1. 湖州南潯鎮文園的「曲水流觴」

浙江湖州市的南潯鎮，位於太湖之東南，是一座具有六千年歷史的文化古鎮，特別是在近代，從政治、經濟、社會到文化建築都有著十分突出而重要的貢獻，被各方專家譽為「中國近代第一鎮」。它的業績，已有研究專著出版（2012 年中國建築工業出版的《南潯近代園林》一書）。而南潯人那「敢為天下先」的精神，更是體現在其對中國傳統園林文化的繼承與發展中。他們在自己創建的一個綜合性的文園中的一角，建造了一處現代化的「曲水流觴」景點。「曲水流觴」是中國的一種園林文化，具有豐富的文化內涵與獨特的藝術魅力，更是傳承了中國古老文明的文化脈絡，因此，在具有悠久歷史文化的南潯，自然不能沒有這樣的精品。於是，一個反映新時代園林文化傳統的「曲水流觴」景觀，在 2016 年誕生於南潯的文園中。經多次舉辦活動，景點深受遊覽者的歡迎與好評，既是中國傳統文化的體現與傳承，也是新時代園林文化的創新典範。

景點位於文園同心湖的一側，用地狹長，設小溪水，由南向北蜿蜒曲折流到一小池塘，總用地面積為 1710 平方米，而溪流的延長度為 100 米，溪流寬度 1-2 米不等，兩岸自由地堆置著小塊的黃石，間中亦有水草點綴，小溪的東岸為園牆，人流活動主要在西岸，圍繞著溪流，從南到北，設有假山瀑布清秋閣、枕流橋，還有廣場主席臺，嬉水坪，九宮步廣場，凌波橋 …… 直到飛瀑池結束。在小小的用地上，還設有「母子雕像」以及代表南潯富商等級的

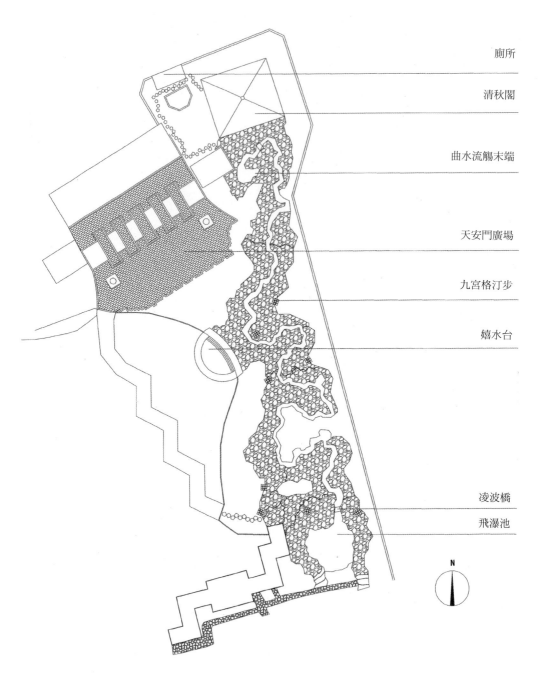

廁所

清秋閣

曲水流觴末端

天安門廣場

九宮格汀步

嬉水台

凌波橋

飛瀑池

N

南潯鎮文園曲水流觴處平面圖

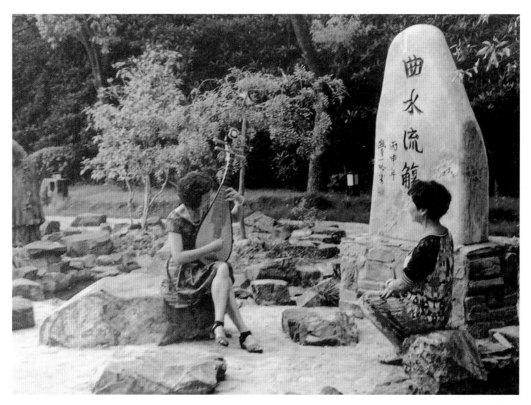

‿‿南潯鎮文園曲水流觴石刻

「四象、八牛、七十二金狗」的形象雕塑，表現出近代南潯引以為傲的地方特色。節假日常在此處或飲酒賦詩、或朗讀詩文、或鶯歌燕舞，舉辦各種五彩繽紛的歡慶活動，高雅與歡快、動與靜交互進行，利用率頗高，是多功能活動的戶外空間。

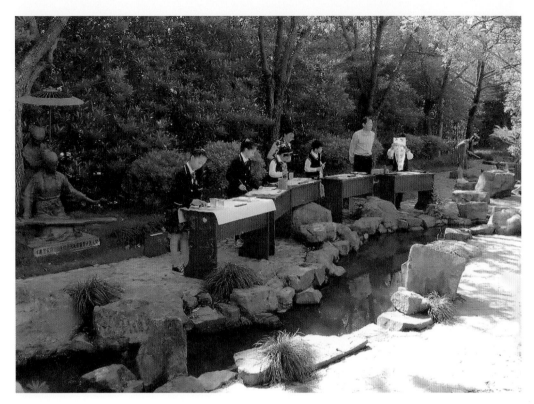

〰 南潯鎮文園曲水流觴旁的書法練習

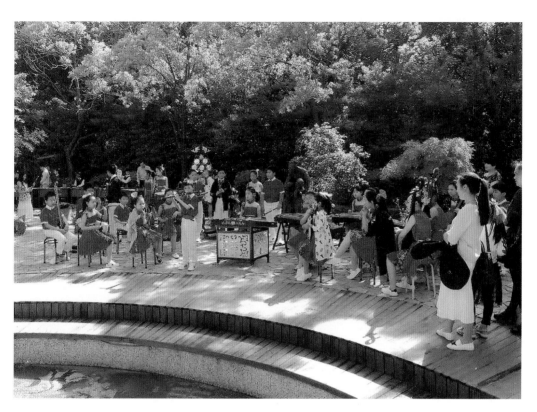

〰南潯鎮文園曲水流觴旁的音樂表演

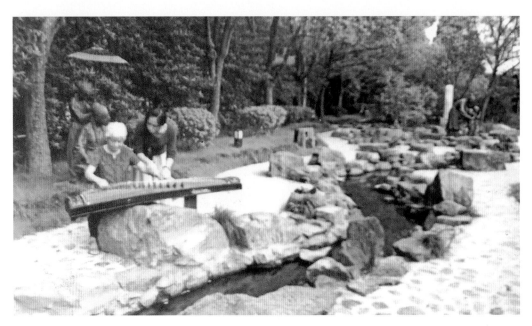

〰〰曲水流觴畔的古琴演奏

## 2. 烏海市烏海湖公園的書法廣場

　　烏海市地處內蒙古自治區的西部，是新興的工業城市。境內資源豐富，區位獨特，文化多元，享有「黃河明珠」、「烏金之海」、「書法之城」、「沙漠綠洲」、「葡萄之鄉」、「賞石之城」六大盛譽。當地在龐大而有代表性的烏海湖公園內，修建了一個巨形的書法廣場。其特色是以我國最負盛名的紹興蘭亭的「曲水流觴」為藍本，創造了一個「曲水流觴」、「飲酒賦詩」的意境，從而將一批大書法家個人的雕像及其書法石刻與其相應的雕像結合起來，組成一個甚具規模且深刻而全面、真實而輝煌的場景，成為頗有氣勢的中華民族書法文化的展示窗口。這是在以往園林文化中極少有的一種創新。

　　與此同時，烏海市還在城市舊園改造中建立了一個以書法為主題的翰墨公園，其中有歷代書法名人的塑像，文字起源牆，多種書法的立柱雕塑群等園林小品，使原來一個毫無特色的青山公園，成為一個該市前所未有、獨具特色的書法專類主題園。公園面積不算大，僅 7.3 公頃，但主題鮮明，文化含量高，設計精細，推陳出新。可以說，這個公園的建立，已成為我國園林文化傳承理念的成功範例。

〰〰烏海湖公園曲水流觴碑亭

〰烏海湖公園曲水流觴亭書童抱酒壺待候

〰烏海湖公園曲水流觴的罰酒三杯雕像

〰️烏海湖公園曲水流觴參與者在構思作詩雕像

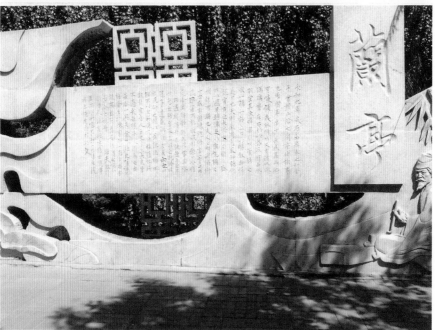

〰烏海市青山翰墨園的《蘭亭集序》刻牆

〰烏海市青山翰墨園的鵝池

# 五

「曲水流觴」的演變

我國特有的「曲水流觴」是從古老的民俗修禊活動中逐漸發展為文人的「以文會友」、「吟詠飲酒」的高雅文化活動，確定了「曲水流觴」式的一種形制。但至明清以後，根據現存的一些實物來看，所謂「曲水流觴」已不限於古代的在大自然、大風景園林中進行的那種形式，從環境的客觀景象到內容、設施等都有較大的變化。

如北京頤和園中的諧趣園有一個蘭亭，但在亭中卻立了一塊「尋詩徑」的石碑。這實質上是以蘭亭的典故來推崇清代乾隆皇帝尋詩的文采，與古代蘭亭「曲水流觴」的故事無直接關係。雖有蘭亭之設，卻無「流觴」之實。這塊「尋詩」碑，實是歷史上有「尋詩」的故事。如在《唐詩紀事》一書中，記載有文人李賀尋詩的記載：「李賀每且出，騎弱馬，從小溪奴，背錦囊，遇有所得即賦詩，書後投入囊中。」還有文人趙孟頫詩云：「手把荷花來勸酒，步隨芳草去尋詩」之句。明代的詩人高啟也有詩云：「獨步一段尋詩去，懶逐看花眾少年」。在乾隆十九年（1754 年）時，乾隆皇帝就寫了一篇「尋詩徑」的序：「過就雲樓（即今之矚新樓）有苔徑繚曲，護以石欄，點筆題詩，幽尋無盡。岩壑有奇趣，煙雲無盡藏。石欄遮曲徑，水漾方塘。新會忽於此，幽尋每異常。自然成迴句，底用錦為囊？」。到乾隆三十一年（1766 年）時，乾隆皇帝又寫了《尋詩徑》詩：

　　兩傍怪石迭欹岑，一縷煙霞步步深，

　　此處相應定誰是，依稀李賀是知音。

乾隆在這裏所講的尋詩徑，本來是仿建無錫惠山園的「八音澗」而設，並與涵光洞相連，而且他在這裏寫了十餘首「尋詩徑」的詩。這條小徑是由石頭堆砌而成，在奇峰怪石之間，以苔徑蜿蜒將洞連通。涵光洞在乾隆時已改為涵遠堂。到光緒時，又改為蘭亭，並將「尋詩徑」石碑置於亭中，故現在諧趣園中的這個蘭亭，完全不是紹

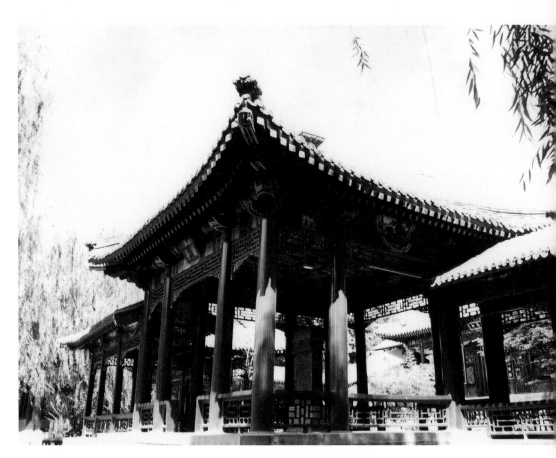

〰頤和園諧趣園蘭亭全景

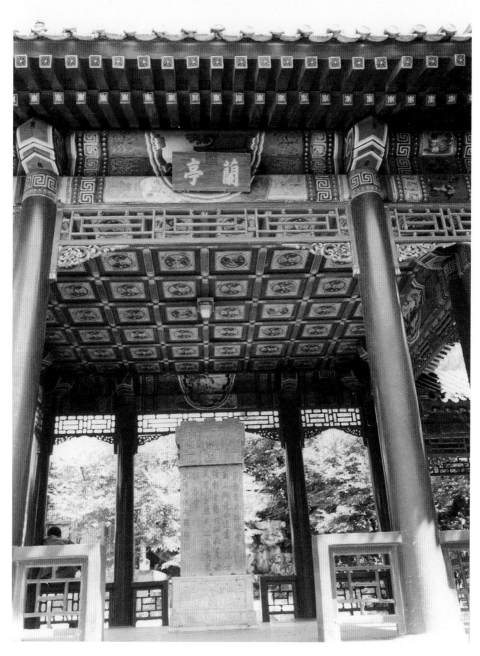

〰頤和園諧趣園蘭亭名區

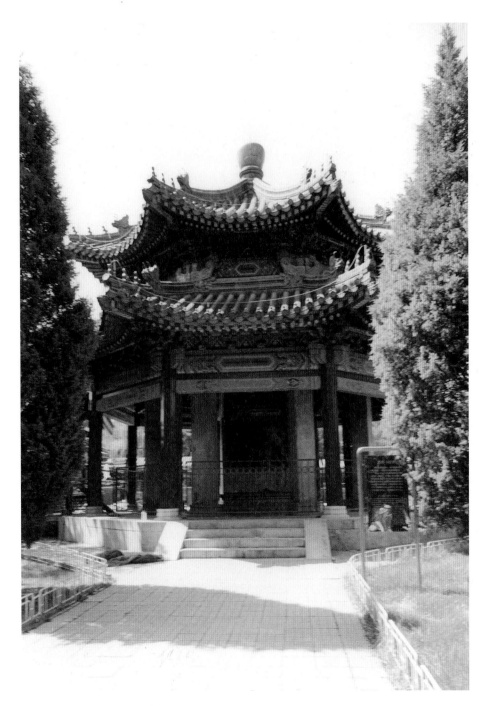

ぃぃ北京中山公園的蘭亭

興蘭亭之意，而是一個頌讚乾隆皇帝尋詩之實的亭子而已。

又如在北京中山公園內，也有一處中式八角的蘭亭，原來在亭內有一塊乾隆時刻的《蘭亭修禊圖》石屏。據說，此屏原為圓明園中的「坐石臨流」景亭，僅有軒宇三楹，有溪水環流，可以流觴，後來將池遷至中山公園時，將亭子改建為八角，名曰蘭亭，乾隆還為之賦詩曰：

白石清泉帶碧蘿，曲流貼貼泛金荷。
年年上巳尋歡處，便是當時晉永和。

在 1917 年修建中山公園時，遵循著乾隆這首詩，將修禊石刻又移至於亭中，並將八柱上連續刻有王羲之所書《蘭亭集序》碑文，將歷代書法家如虞世南、馮承素、柳公權、董其昌、于敏中等所臨摹的蘭亭集序詩刻於八柱上，但現在這些石屏、石柱已完全不見身影，僅留下了一個空空的蘭亭形體了。

時移世易，目前在中國的「曲水流觴」，除了紹興蘭亭和湖州南潯兩處可作為古舊與新建的典型之外，大抵還呈現出以下三種情況。

一、僅有蘭亭作為「曲水流觴」的一種標識。例如香港的道觀雲泉仙館內有一小蘭亭。其匾曰：曲水幽情；其聯曰：小徑通幽，萬壑清風連閬苑；蘭亭攬勝，一輪明月到雲泉。

此處雖有「曲水流觴」之意旨，卻並無清幽流觴之實情。

又如無錫名勝黿頭渚也有一小蘭亭，僅僅是在用地上設有一個中式三角形的小涼亭，名之曰小蘭亭，似有「醉翁之意不在酒，在乎山水之間也」的一種意趣。這個蘭亭不過也是「點到為止」的一

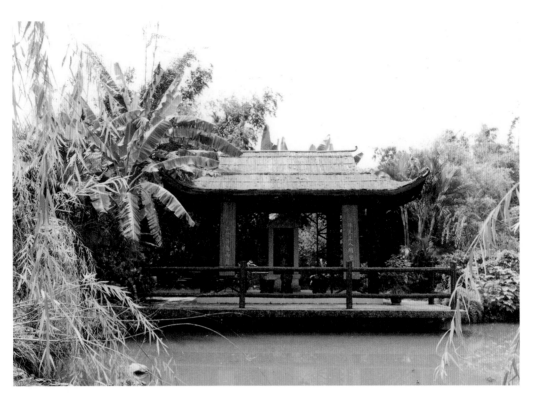

香港雲泉仙館的小蘭亭全景

﹏香港雲泉仙館的小蘭亭內景（碑、匾、聯）

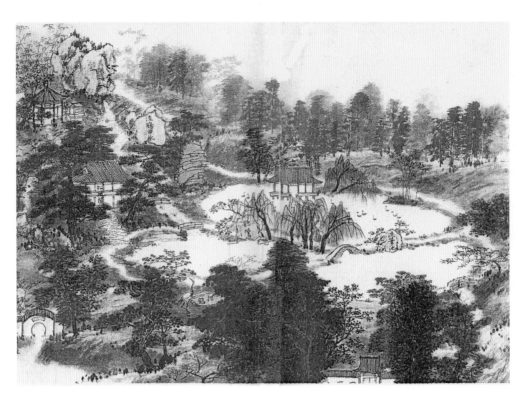

臺灣陽明山蘭亭全景圖

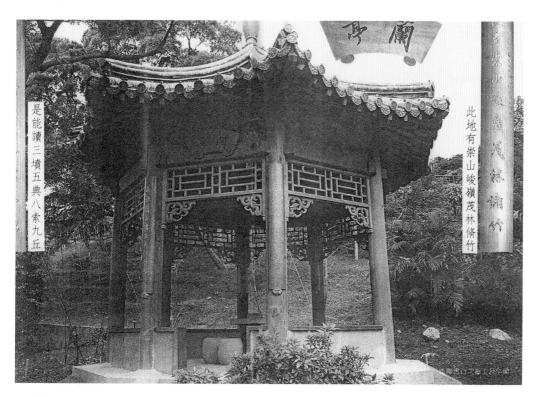

是能讀三墳五典八索九丘

蘭亭

此地有崇山峻嶺茂林脩竹

〰臺灣陽明山蘭亭的柱聯

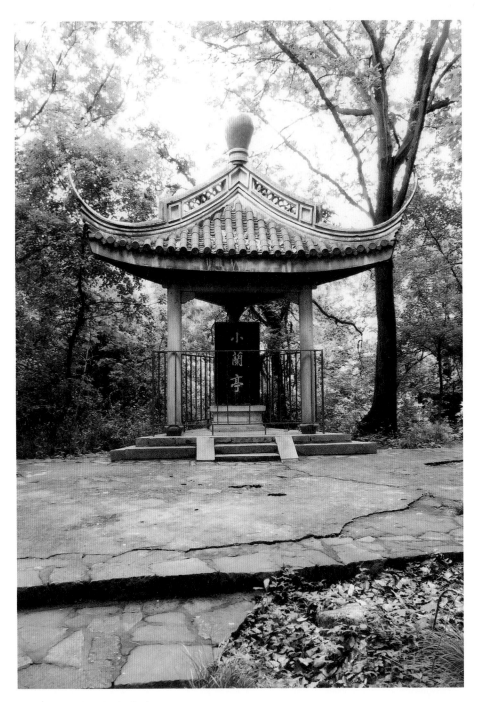

〰無錫黿頭渚的小蘭亭

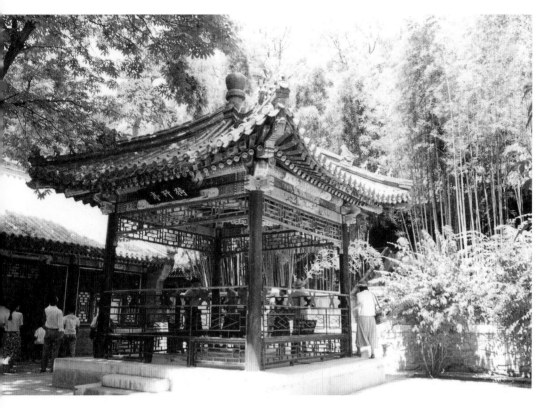

〰北京潭柘寺猗玕亭

〰猗玕亭內景（流杯溪形如「虎」）

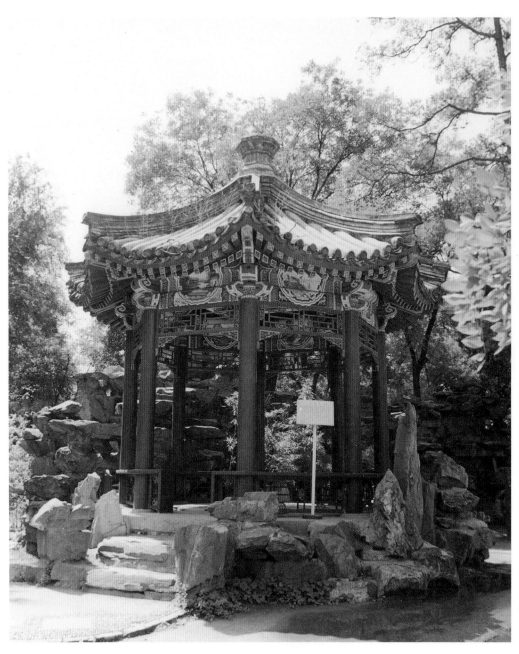

〰北京恭王府沁秋亭

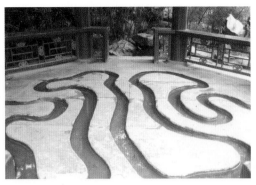

⚬⚬⚬ 沁秋亭內流杯溝

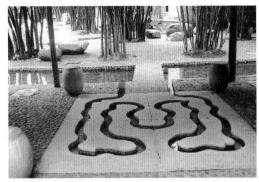

⚬⚬⚬ 寶墨園內的流杯底盤

⚬⚬⚬ 廣州寶墨園的紫竹居

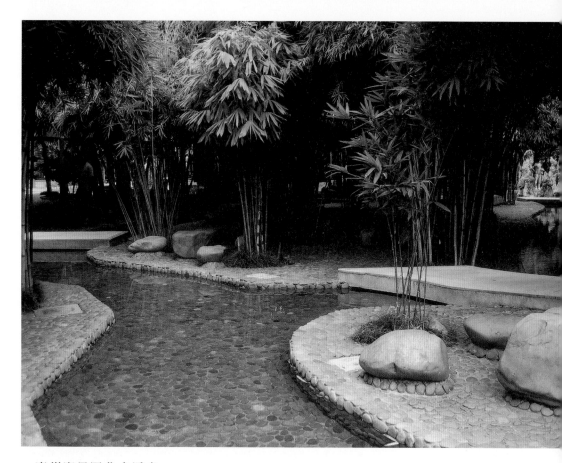

〰廣州寶墨園曲水溪之一

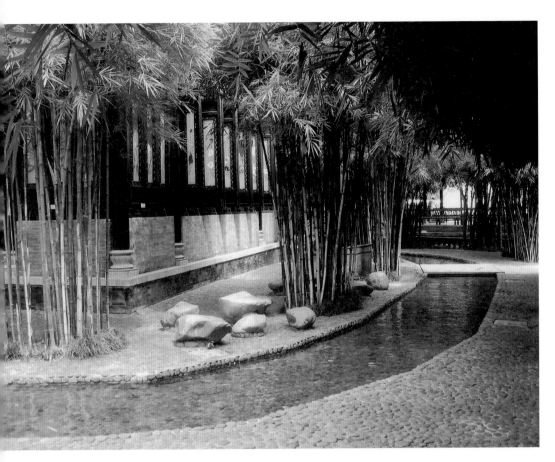

〰 廣州寶墨園曲水溪之二

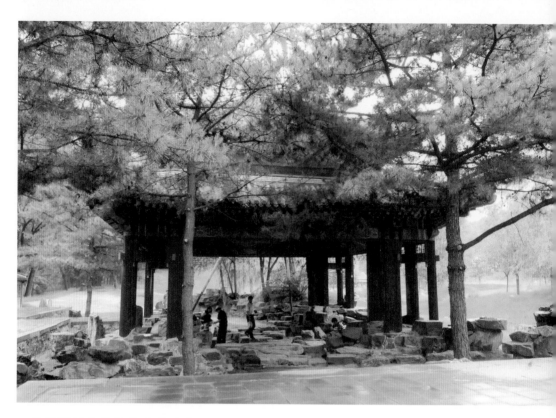

⌇承德避暑山莊的曲水荷香亭

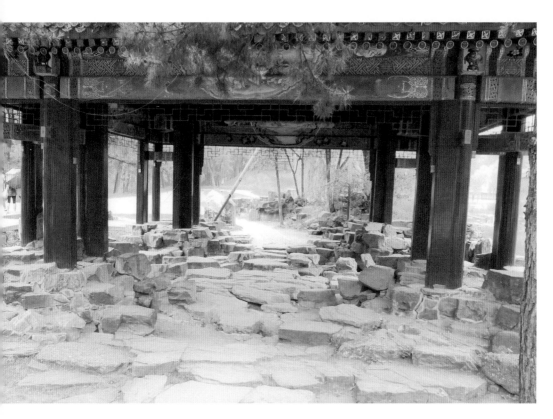

〰曲水荷香亭内景

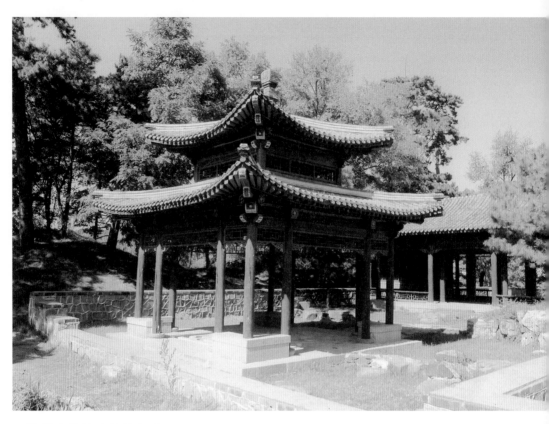

～避暑山莊的含澄流杯亭

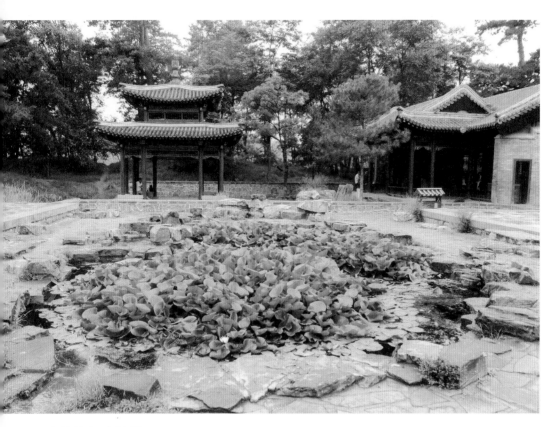

〰️含澄流杯亭遠景

種意蘊與標誌而已。而臺灣陽明山的蘭亭，則是又另一種意境。

二、將「曲水流觴」活動濃縮於一亭之地面，而成為一種特殊的流杯亭，將大自然的自然小溪流，變成人工造型的「虎」字、「佛」字、「龍」字等小水槽。這些彎曲的小槽，亦可以作流觴之用。這種景觀不受自然氣候變化的影響或用地狹小的限制，比較集中、簡便、靈活。但在亭的附近，還需要有流觴的配套設施，如寫字點、茶具櫃、茶爐等，參加的人數是少而精的。這種流杯亭是清代以來，曲水流觴發展最為普及的一種形式，甚至成為大型園林中的一種常用的形式。如承德避暑山莊內，就有大小不同，形式各異的三處流杯亭，而如廣州新建的寶墨園內則既有底盤簡易造型的流杯亭，又有彎曲整線條的淺底流杯溝。

三、完全作為「曲水流觴」象徵性的表象。在公園設計中，往往因設計意圖的需要或受具體用地的影響限制，而產生一種「曲水流觴」的舉措，有「曲水流觴」之意旨，卻無「曲水流觴」之實況設計，但又製造出一種象徵「曲水流觴」的圖識。如北京皇城根遺址公園水池的一角，就有一處無頂蓋的「曲水流觴」底盤。這個底盤顯然是不能用以流觴的，只是作為一種象徵性的指示牌。

在大連森林動物園裏，在一片美麗的樹木花草叢中，流淌著一條蜿蜒曲折的小溪流，其形其勢、其色，均酷似古畫中的「曲水流觴」，但此處並無「曲水流觴」的任何設施，但從橋上俯視，其曲水之流淌卻總能引發一種「流觴」的令人陶醉的意境。再如在北京植物園裏，也有一處水灘地，近似「曲水流觴」的水濱休息處，水石結合自然，亦能引發那種作詩飲酒之雅趣，甚至產生一種具有新時代的理水文化的創新之樂。

又如，在北京菖蒲河公園中，有一處文房四寶（如墨池、筆架）來象徵的「曲水流觴」之意境。這也是一種高雅文化的表達形式。

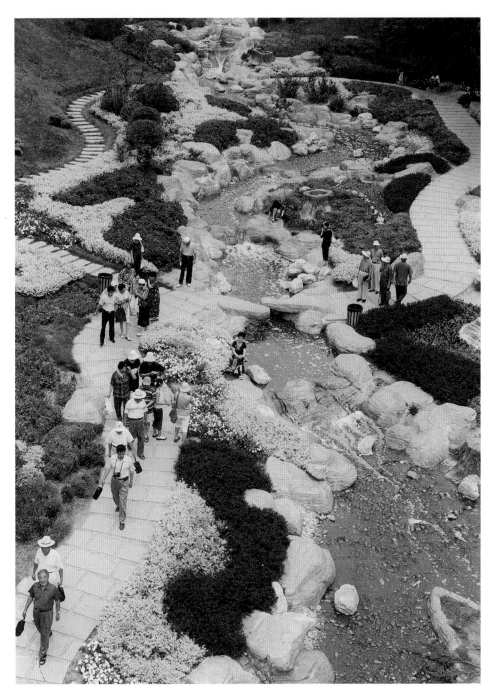

〰大連森林動物園中的曲溪

～北京皇城根公園內一角

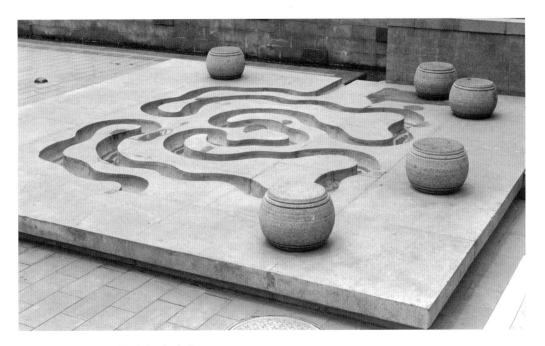

皇城根公園內的流杯亭底盤

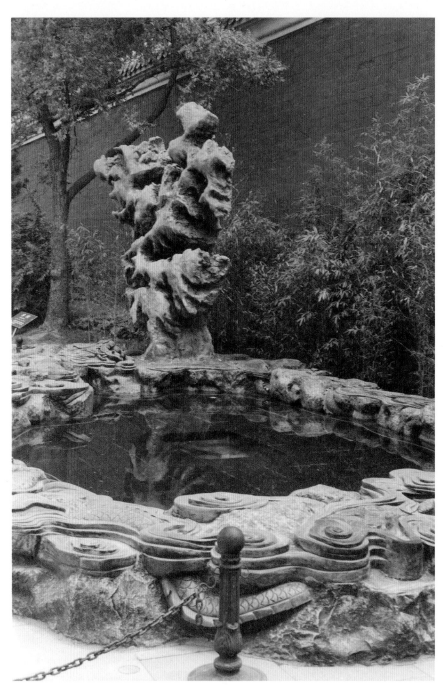

北京菖蒲河公園的墨池近景

〰北京菖蒲河公園的墨池全景

# 小 結

　　總之，「曲水流觴」是我國古代園林理水的獨特遺產，到了二十一世紀的今天，能否將它傳承下來？關鍵在於創新。所謂傳承，絕不等於照搬，照搬只能是由博物館複製原形，作為歷史的見證與教育而已。

　　時代的變革實在是太大太快了，今天的曲水流觴需要體現二十一世紀的詩情畫意、書法、戲曲等等。禮樂之邦思想文化上的精神，既不是古代文人雅士的思想意識，更不是簡單模仿西方的米老鼠、唐老鴨或是對迪士尼樂園的崇拜，而是要加強中華民族悠久的歷史文化，展現新時代風貌，表現現代生活的核心價值，注重文化性，做到既高雅又普及。就如流行的西方高爾夫球，以往被認為只是上流社會的運動，似乎已成為一種尊貴的代稱。在改革開放初期，一度也成為富豪的專屬項目，一般的老百姓，甚至知識分子，文人都難以參與，但現在則發出了要將高爾夫球普及化的呼聲。我國現在已進入富強的新時代，人們的文化水平已逐步提高，從業人員受教育程度都較高，寫詩作畫是相當普及的事，因此，將這種文雅的傳統從業活動引入都可遊玩的園林風景區中，應是受歡迎的。要注意的是，這種活動，絕不能粗俗化，不能因為媚俗而失去其高雅的本質與情調。

　　具體的設想如下：

內容：以新時代價值觀為主題，融入詩詞、書法、繪畫、樂曲演奏的靜態文化活動之中，主題明確。

形式：多民族的，傳統中略帶抽象的意境，給人以遐思的思維空間，形色不雜亂。

情調：雅而不俗，愉悅不憂，細膩不繁，靜中有動。

環境：清、靜、美、健的綠色生態境域。

特色：依託不同地域（如南北方、山水地形以及民族、地方特色美而產生地方特色）。

也正如我國崑曲，儘管理論上和實踐中存在許多問題，但崑曲終於被列入聯合國教科文組織非物質文化遺產名錄，取得了高雅藝術的一種歷史定位。

傳承歷史，貴在傳神，意在創新，新時代的精神是積極向上、奮發圖強，是要弘揚中華民族優秀的傳統特色，是欣欣向榮、安居樂業的情調，是高層次的文化意境，應具有雅逸、愉悅、高尚的風格，期待中國古老、優秀的傳統文化形式 ——「曲水流觴」持續地、普遍地發展於園林、風景區中，成為美麗中國中一朵燦爛奪目的民族傳統之花！

# 後 記

　　此書為中國傳統園林文化的一本普及性讀物，也是我在養老生涯中，不忘初心的一種嘗試。希望得到讀者的批評指正。

　　在寫作整理中，曾獲湖州市南潯鎮文園和蘇州萬祺景觀設計公司提供的資料和圖片，又有燕園老友綠洋協助「塗鴉」，還有粵園管家馮穎欣、陳寶琴以及盧珍惠三位幫助洗印照片等，在此一併致謝。

<div style="text-align: right">

香港園理學社

九十三歲老人　朱鈞珍謹識

2021 年 12 月於泰康之家粵園

</div>

# 附　錄

~~~~~~~~~~~~~~~~~~~~~~

　　這個簡明表，是在學習歷代有關文獻時整理出來的，應是不完全的統計。從表中可以看出這些曲水流觴的實例所在地區，涉及到四十七處；而其時間跨度，從魏晉基本形成以後，及至唐宋元明清、民國和當代，近兩千年，足見「曲水流觴」已成為中國文化中一種源遠流長而相當普及的文化活動，也是在風景園林中一種「以文會友」的活動方式。它是由古代的民俗活動發展而來，歷久彌新，而且與風景園林緊密結合，相互依存，逐步成為中國園林文化中高雅、優秀的特色遺產，也是一種具有傳統文化意涵的現代園林活動。

歷代「曲水流觴」簡明表

序號	名稱	修建時代	所在地區	地點
1	石渠閣	漢　公元前 200 年	漢高祖未央宮內	長安
2	曲江池	漢　公元前 157 — 87 年	漢武帝曲水宴池	長安
3	流渠觀	漢　公元前 87 年	漢武帝五柞宮內	
4	流杯石溝	魏　224 — 239 年	魏文帝天淵池	洛陽
5	流杯石溝	魏　284 — 313 年		
6	流杯曲水	晉　313 年		
7	蘭亭	晉　393 年	紹興西南蘭亭	
8	流杯亭	南朝　500 年	南京金陵遊樂園內	
9	流水渠	劉宋時	建康（今南京）	
10	流杯池	宋文帝 434 年	樂遊苑	江蘇江寧縣
11	曲水亭	南朝　梁時	無錫	
12	曲水池	梁朝　514 年	邵陵王蕭綸宮室內	武昌東十五里處
13	曲水池	梁朝 547 — 549 年		湖北鍾祥鼎縣
14	流杯渠	唐代　841 年	長安明水園內	

序號	名稱	修建時代	所在地區	地點
15	渭亭	唐代 710 年	長安禁苑內	
16	望春亭	盛唐時	長安禁苑內	
17	流杯渠	宋代		桂林
18	泛觴亭	宋時	崇福宮內	河南開封市
19	流杯渠	宋時		《營造法式》記載
20	涪翁亭	北宋末	黃山谷內	四川今宜賓市
21	流杯渠	北宋末		
22	流杯亭	宋	洛陽董氏東園	
23	流杯亭	南宋末	湖南長沙縣城	
24	流杯渠	北宋 1098 年	四川天柱山	
25	流杯亭	金代	開封張中孚宅園內	
26	流杯亭	明 1591 年	無錫惠山園內	
27	擬蘭亭	明 1539 年	湖南長沙嶽麓書院	
28	意在亭	明萬曆二十一年（1593 年）	安徽滁州醉翁亭區	
29	虹樓修禊	清順治時	瘦西湖	江蘇揚州
30	禊賞亭	清乾隆時	故宮	北京城
31	猗玕亭	清代	潭柘寺內	北京城
32	坐石臨流亭	清代	圓明園內	北京城

序號	名稱	修建時代	所在地區	地點
33	流水亭		中南海內	北京城
34	流杯亭	清康熙四十二年（1703 年）	避暑山莊內	河北承德
35	含澄亭	清 1703 — 1708 年	避暑山莊內	河北承德
36	流杯亭	清代	吳縣女墳湖西	
37	曲水流觴	清 1798 年	青浦城關鎮	上海
38	流觴亭	清代	弇山園內	江蘇太倉
39	曲水亭	清代	米萬鐘湛園	北京西郊
40	湖亭修禊	民國時		
41	流杯渠	1983 年	香山飯店	北京香山
42	流杯渠	1985 年	至善園內	臺北市
43	流杯渠	1985 年	明代長城遺址公園	北京
44	文房四寶	1985 年	菖蒲河公園內	北京
45	曲水流觴	2016 年	南潯鎮文園內	浙江湖州市
46	曲水流觴		烏海湖公園	內蒙古烏海市
47	流觴渠	2001 年	大覺寺內	北京

參 考 文 獻

1. 《中國古典園林史》，周維權著，清華大學出版社，2008 年。

2. 《太平寰宇記》，樂史撰，中華書局，2008 年。

3. 《至善園遊蹤》，臺灣故宮博物院，1985 年。

4. 《紹興百景圖贊》，紹興市文聯編，百花文藝出版社，1977 年。

5. 《稽山鏡水詩選》，鄒志方選註，浙江人民出版社，1985 年。

6. 《璀璨明珠 —— 月湖》，徐昌年主編，中國文獻出版社，2002 年。

7. 《千年曲水話流觴 —— 探曲水流觴：在園林景觀中之意義》，李璟，四川建築，2011 年第 3 期。

8. 《中日朝三國的流觴曲水》，南京大學，張十慶。

9. 《六朝園林美學》，余開亮著，重慶出版社，2007 年。

| 責任編輯 | 龍　田 |
| 書籍設計 | 吳冠曼 |

書　　名	曲水流觴
編　　著	朱鈞珍
出　　版	三聯書店（香港）有限公司
	香港北角英皇道 499 號北角工業大廈 20 樓
	Joint Publishing (H.K.) Co., Ltd.
	20/F., North Point Industrial Building,
	499 King's Road, North Point, Hong Kong
香港發行	香港聯合書刊物流有限公司
	香港新界荃灣德士古道 220–248 號 16 樓
印　　刷	美雅印刷製本有限公司
	香港九龍觀塘榮業街 6 號 4 樓 A 室
版　　次	2021 年 12 月香港第一版第一次印刷
規　　格	16 開（170 × 220 mm）96 面
國際書號	ISBN 978-962-04-4856-0